历代名家册页

邵 弥

 浙江人民美术出版社

瘦如黄鹄闲如鸥

——明画家邵弥的艺术生命

<div style="text-align:right">尹 意</div>

邵弥本名高，字弼高，约在三十岁前后更名为弥，又字僧弥，号瓜畴、芬陀居士、灌园叟、青门隐人等。江苏苏州人，家居苏州城北的陆墓镇。邵高之名曾见于姜绍书《无声诗史》卷七，其他画史俱载称邵弥，邵高、邵弥实为一人而已。邵弥以"画中九友"之一著称于画史后，邵高之名便逐渐被人淡忘，湮没无闻了。

邵弥约于明万历二十一年（1592）左右出生在一户普通的医师家庭，父亲名康衢，是出入城乡街巷行医的一位民间医师，钱谦益曾作诗称赞其父道："蓬蒿三径少追扳，中有高人善闭关。怅为市南行药去，闲从城北讨春还。斋时妇科供僧米，画里儿皴过雨山。寄语道旁名利客，青门原只在人间。"

邵弥生而聪颖，又发奋勤学，稍长则授业于钱谦益门下。原本打算投身科举，未料染上肺结核，一时难以治愈，只好放弃举业。不过，这一病的遭遇却让他提起了画笔，开始了与绘画的不解之缘。邵弥原就好学，兴趣广泛，平日不仅学习书画，闲暇时还向父亲学医，医术也日益精进。同时，他依靠书画的润资，大量收购书画、古玩，包括印章、青铜器等，陈设于一室之内，自题"颐堂"。他亦好游山涉水，虽耽于肺病不能行千里之远，但苏州当地及附近的名胜也颇多，杭州、镇江、南京也都留下了他的足迹。在畅游之中，邵弥结交了很多友人，聚在一起畅聊吟诗、书画之艺事。不过早年为肺病所困，之后也未见痊愈，中年之后身体愈加羸弱。明末吴伟业曾在《画中九友歌》中形容他为"瘦如黄鹄闲如鸥"。天津市艺术博物馆藏有明人徐泰为他绘制的肖像画，画中之人面容憔悴、眼眶深陷，坐在一棵盘曲的树根节中，完全是一位骨瘦如柴、两鬓如霜的老者，正与吴伟业的形容如出一辙。

关于邵弥的画学师承，并无文献记载。《吴越所见书画录》中曾载邵弥所作《六景六题册》，后有王鉴、徐波等人题跋，其中徐波一言甚为重要："画学一派，本于沈石天，而有出蓝之誉，尺幅小景鲜润可餐，比来往往遇之，望而知为邵子笔。"沈石天为吴中画家沈颢，字朗倩，工画山水，取法沈周，笔意挺劲，秀骨天发，范古熔今，并精于画理，著有《画麈》等著作传世。从徐波的题跋中，可知邵弥可能早年曾随沈颢学画，并有所超越。同时，将沈、邵两人的作品作对比，也可发现两人画作风格有许多相似之处。而且，徐波既在邵弥作品后题跋，可见二人关系颇深，同时，徐氏与邵弥为同里，对邵弥的了解和评述更加翔实，也可间接断定他在题跋中所言是确实可信的。

另据《过云楼续书画记》中所载，可知邵弥初习画，是"从界画工丽入手"。不过这种早年不成熟的作品并未得到珍藏，反而因笔墨功夫欠缺而受到邵弥自己的嫌弃，往往随手丢弃，故而传世特鲜。不过既是吴门后学，想必也是刻画入微、设色工丽的风貌。

中期的邵弥由早年工丽的界画向仿古的创作方向发展，从画面布局和笔墨来看，这一阶段的创作吸收了大量不同的风格。天津市艺术博物馆所藏其《仿古山水图》册中可见其绘画作品之上，经常题写着仿巨然、郭熙、郭忠恕、吴镇等。摹古、仿古是明清画家的特殊嗜好，这一癖好从吴门之初就已经开始了。然而，到了吴门后学，这种仿古的学习竟变为一种习气，使得画坛陈陈相因、毫无生机。然而，与一般的仿古派不同，在邵弥题写着"拟巨然""拟郭河阳"等不同的拟古作品之中，却能够看出，他

在学习前人的时候，并非墨守成规，而是汲取其精华，融合进自己的绘画技法之中。董其昌曾写"醖酿古法，落笔之顷，各有师承，略涉杜撰，即成下劣，不入具品，况于能妙"，所言即是如此。本次收录的《仿古山水册》之四中，画家自题："偶见恕先《九日龙山图》，戏拟其意。"由此可见，邵弥在平日里对前人画法的学习和揣摩。当时的画家对临古、摹古有特殊的偏爱，古董商人也抓住机会兜售字画古玩，加之明朝财政赤字的不断加剧，历届君主不断将内府收藏抵押给文武朝臣，也促进了古代书画在民间市场的流通。邵弥便是在这种境遇下，与书画结缘，收藏与观摩到大量前代遗迹，从中学习、体悟，形成自己独特的绘画风格。

邵弥晚年身渐羸弱，精力不济，大画幅的创作愈加少见，主要还是些册页、扇面之类。南京博物院所藏一幅山水扇页便是其晚年佳作之一，画上自题"丙子（1636）"。对于一般人而言，这才刚过不惑之年，正是身强体壮、画艺精纯的年岁，但邵弥已经走向了生命的尽头。画面的布局依然精心，远山淡墨渲染，山石细致勾勒皴擦，笔墨功夫依然不减。

邵弥的绘画是笔墨精熟的文人画，基本上都是描绘文人雅士闲居山林的题材。画面常常表现或荒山野岭、或奇峰飞瀑、或旷远清幽之境，孤自一人，徜徉于山水间。从他的笔墨技巧和设色方法上看，邵弥不仅吸收了五代山水画的一些雄浑的特点，又具有元明以来文人画的某些萧疏的气质，同时掺以自己鲜明的个性。山石多用小斧劈皴，间用折带皴，并伴有流畅轻盈的长墨线勾勒。墨色为主，掺以淡设色，多数点缀以冷色调的石青石绿。景物多有远山作伴，近景山石嶙峋，多有压顶之势，常有杂树三两株以事点缀。树木主要以断续的碎线勾勒树干，顿挫有力，树梢则以鹿角法或蟹爪法画成。画中人物以寥寥几笔勾勒而成，却能做到神情俱备，颇能体现出画家功力。

邵弥不仅在绘画上有所成就，书法也颇为世所重。张庚于《国朝画征录》载其"书得钟太傅法，圆秀多姿"。天津市艺术博物馆藏《仿古山水图》册中，题跋所用小楷结体工稳妍媚，布局分行有致，笔锋圆劲有力，甚有钟繇书风。然而纵观其传世书迹，书风面貌多端，真、草、篆、隶四体皆有涉猎，无不称能。挚友金俊明曾论其学书时说："僧弥行草，初善孙虔礼（孙过庭），继精二王，下逮枝山（祝允明）、雅宜（王宠），并撮其胜。"南京博物院藏其《草书轴》，书体潇洒俊美，疏朗匀称，前辈诸家之腴髓层见迭出，行气贯通，酣畅淋漓，可谓他书法中的精品。

邵弥在当时的画坛上具有一定的声望，并且对清代以后的山水画艺术都产生了比较大的影响。徐沁《明画录》中称："画山水，仿宋元诸家，格高笔秀，挥洒小帧尺幅，人皆藏弄以为重。"稍晚于此的《国朝画征录》中又载："善山水，学荆、关，清瘦枯逸、闲情冷致如其人。"吴伟业曾题邵弥画云："瓜畴道人擅丹青，兴至拈墨笔不停。闲来漫写秋山景，妙入六法含英灵。无声诗与有声画，子能兼之夺造化。临窗点笔试题之，高眼模糊忘高下。"而邵弥之名的高扬也有赖于吴伟业。吴氏其人官至祭酒而颇有诗名，其诗文集得御制诗赞誉并收入《四库全书》，位列清诗第一。吴氏作《画中九友歌》，将邵弥与董其昌、王时敏等时人目之为画坛领袖的人物并称"画中九友"，实际上是对邵弥能够享誉盛名，并在清以后的画坛和画史中占有一席之地起到了不可估量的作用。

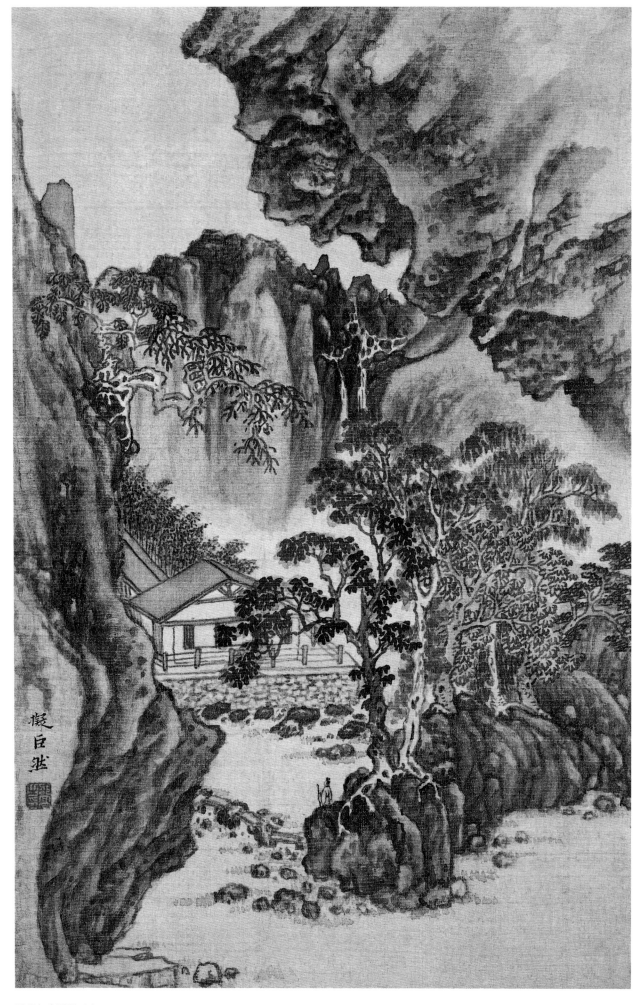

仿古山水图册之一
绢本设色
30.2cm×19.5cm
天津市艺术博物馆藏

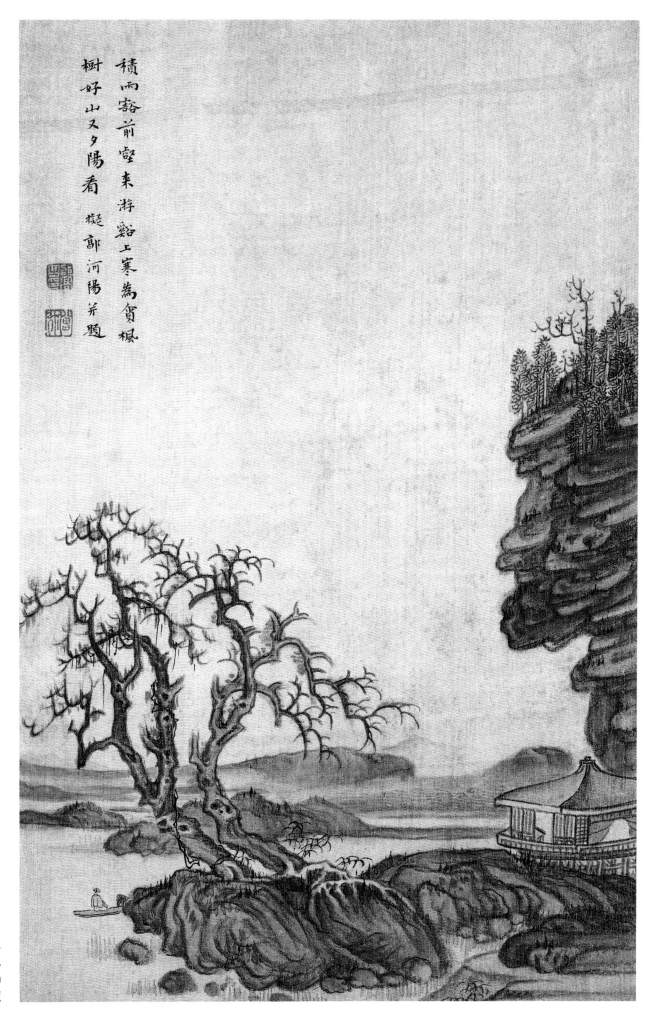

積雨豁前壑 來游豁上寒 為貪楓
樹好 山又夕陽看 擬郭河陽并題

仿古山水图册之二
绢本设色
30.2cm×19.5cm
天津市艺术博物馆藏

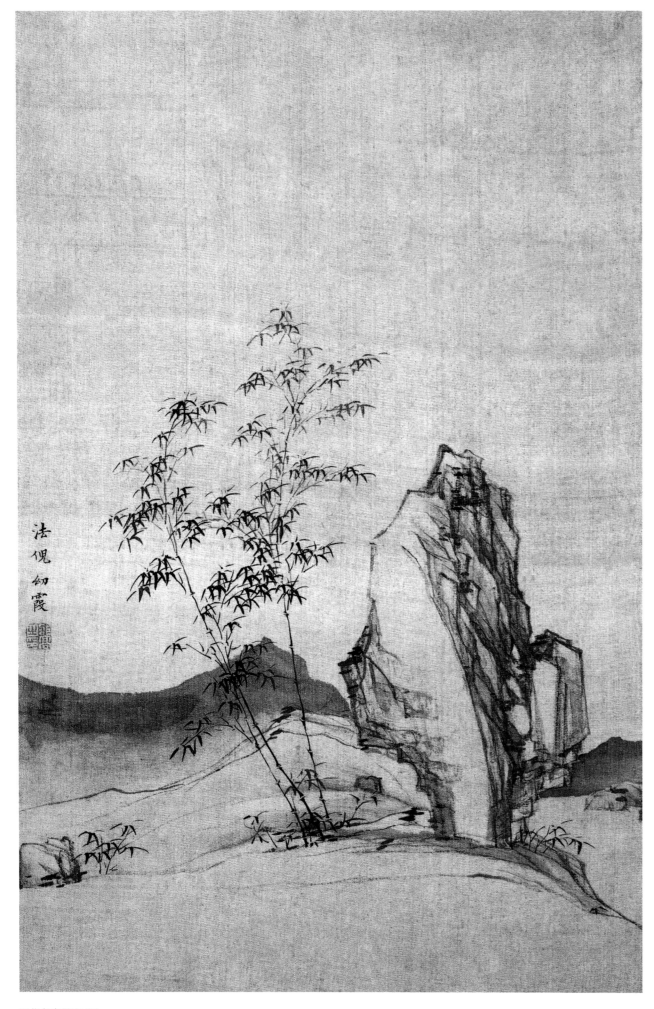

仿古山水图册之三
绢本设色
30.2cm×19.5cm
天津市艺术博物馆藏

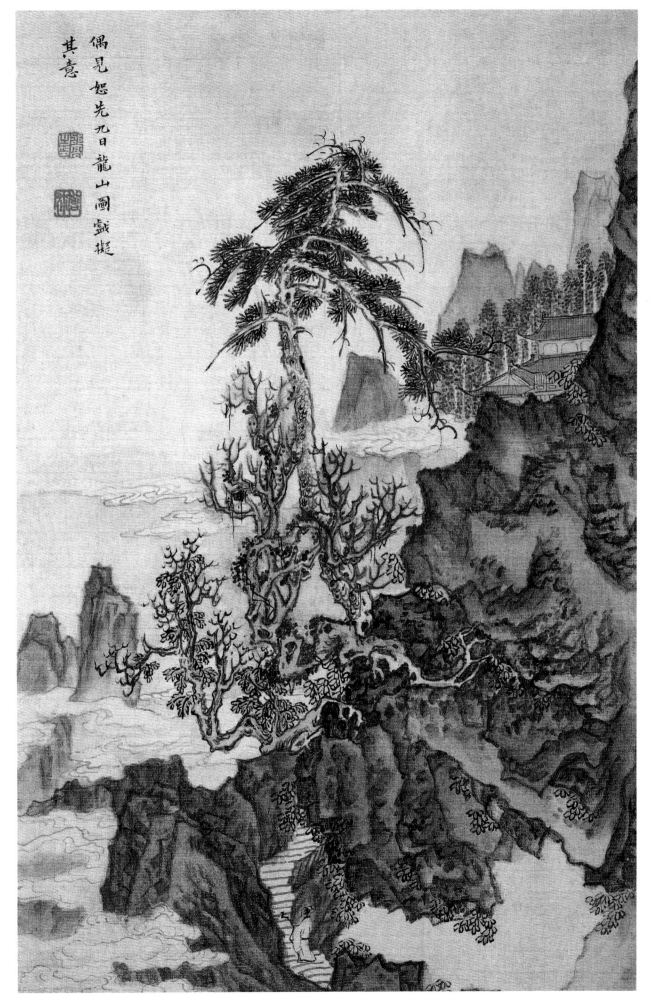

仿古山水图册之四
绢本设色
30.2cm×19.5cm
天津市艺术博物馆藏

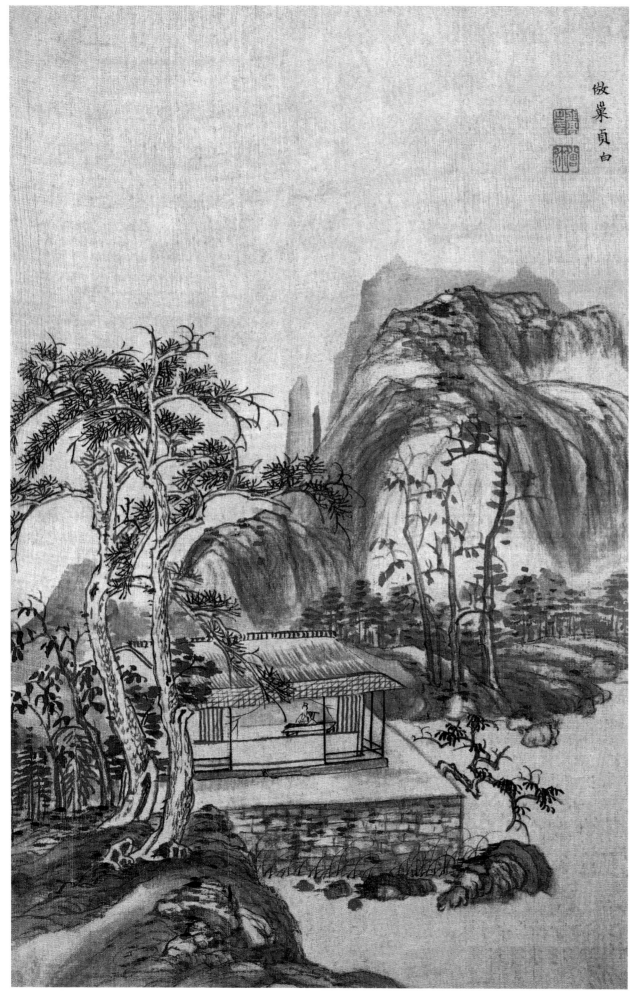

仿古山水图册之五
绢本设色
30.2cm×19.5cm
天津市艺术博物馆藏

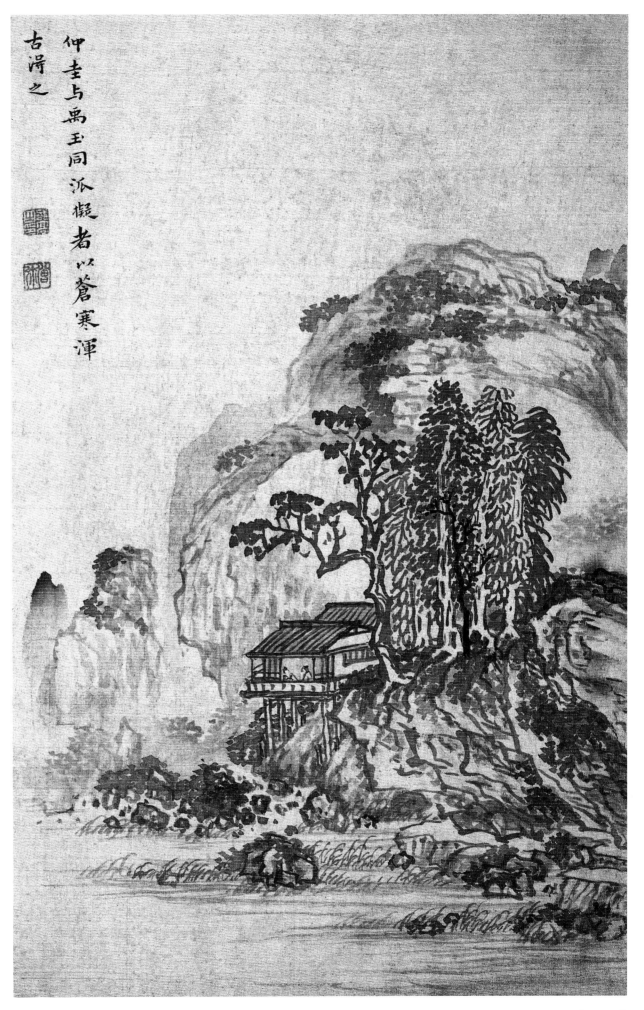

仰峯与禹玉同派凝者以蒼寒渾

古滑之

仿古山水图册之六
绢本设色
30.2cm×19.5cm
天津市艺术博物馆藏

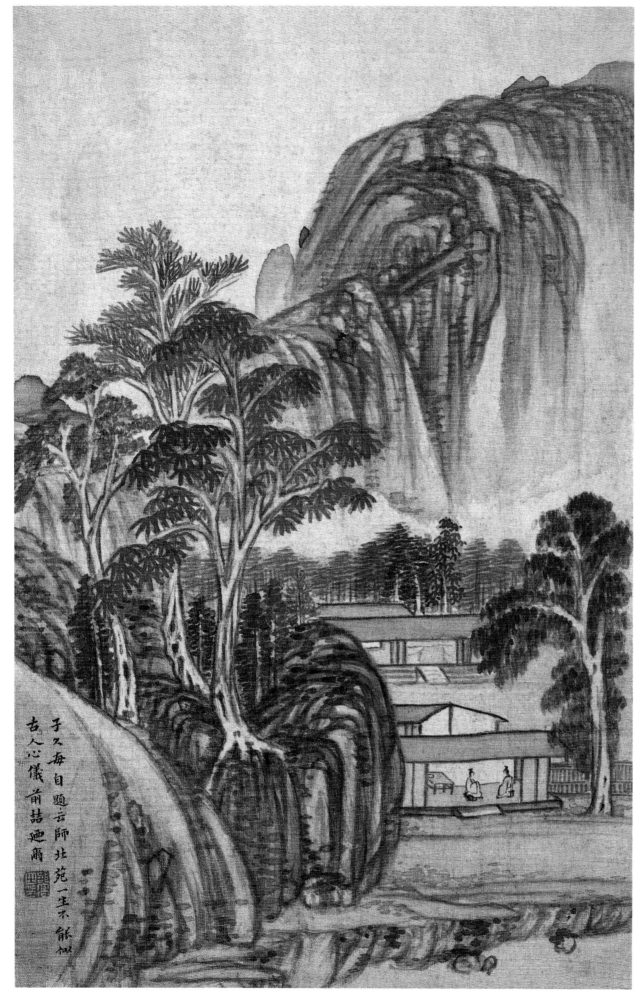

仿古山水图册之七
绢本设色
30.2cm×19.5cm
天津市艺术博物馆藏

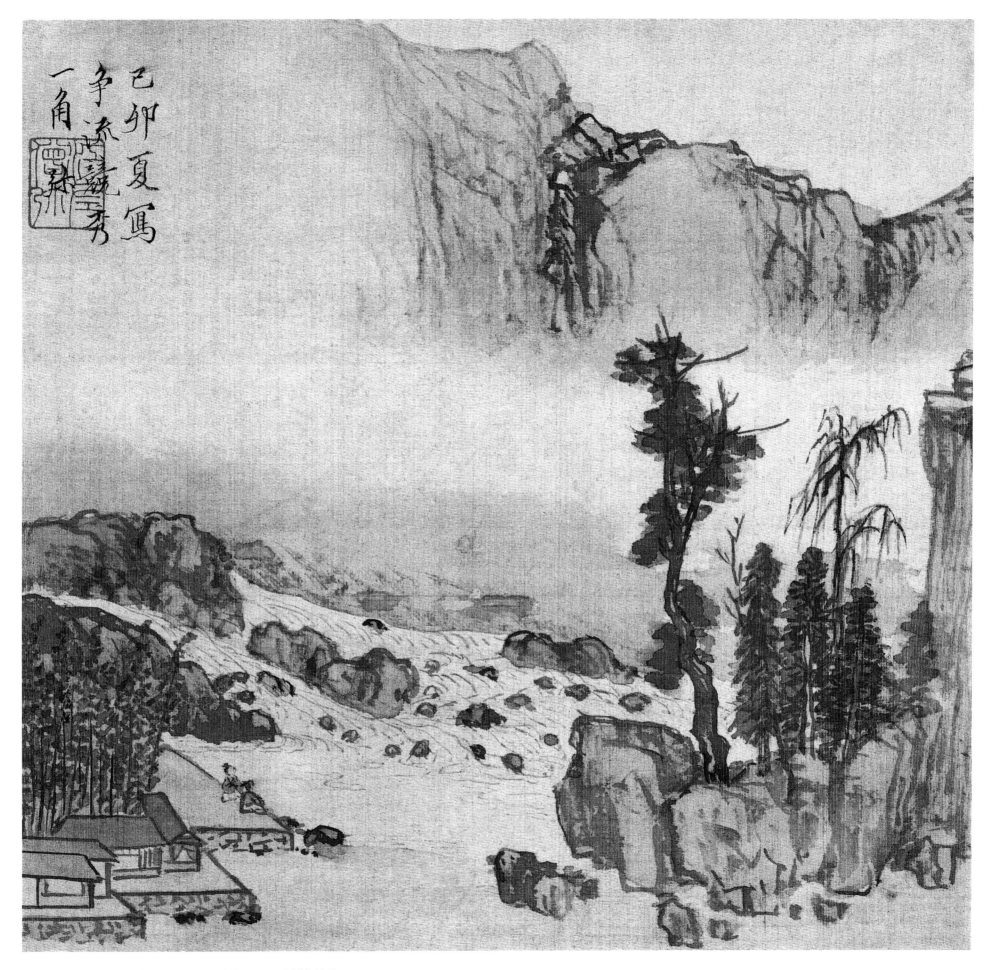

山水图册之一　纸本设色　23.9cm×39.2cm　上海博物馆藏

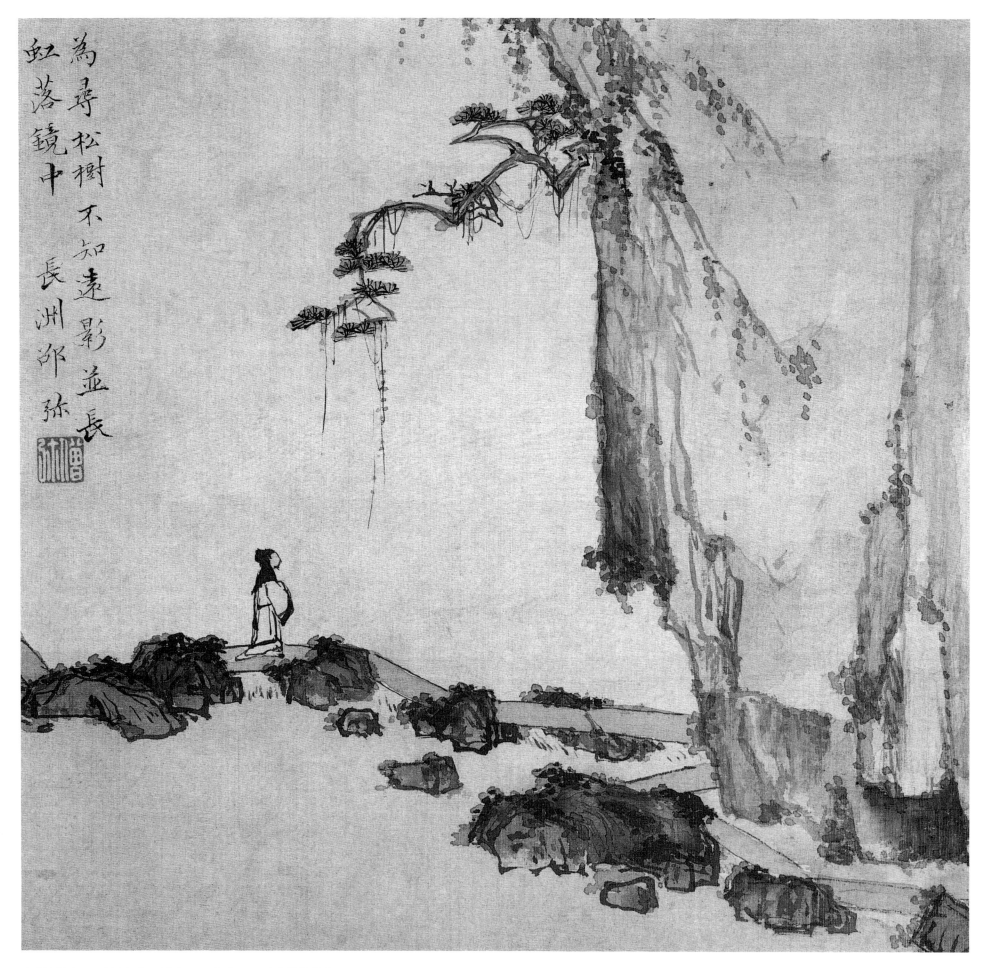

為壽松樹不知遠影並長
虹落鏡中　長洲邵彌

山水图册之二　纸本设色　23.9cm×39.2cm　上海博物馆藏

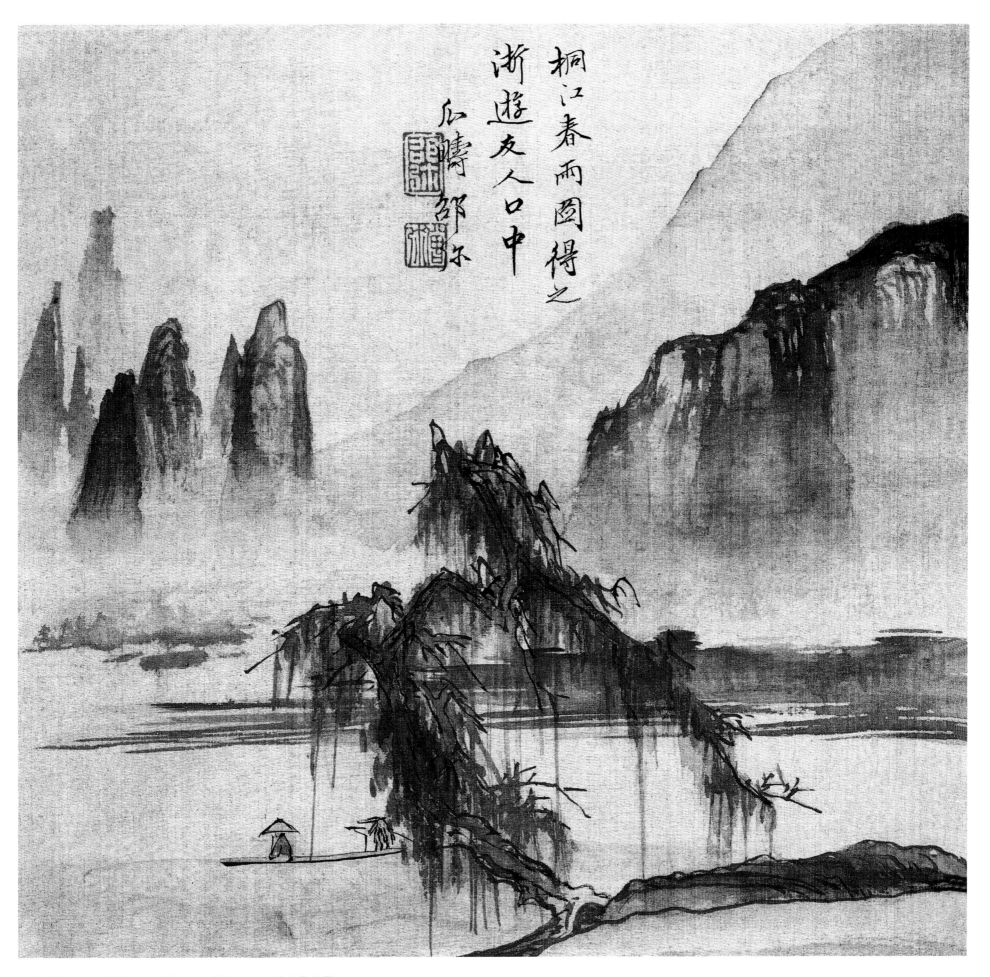

桐江春雨圖得之
浙遊友人口中

瓜疇邵弥不

山水图册之三　纸本设色　23.9cm×39.2cm　上海博物馆藏

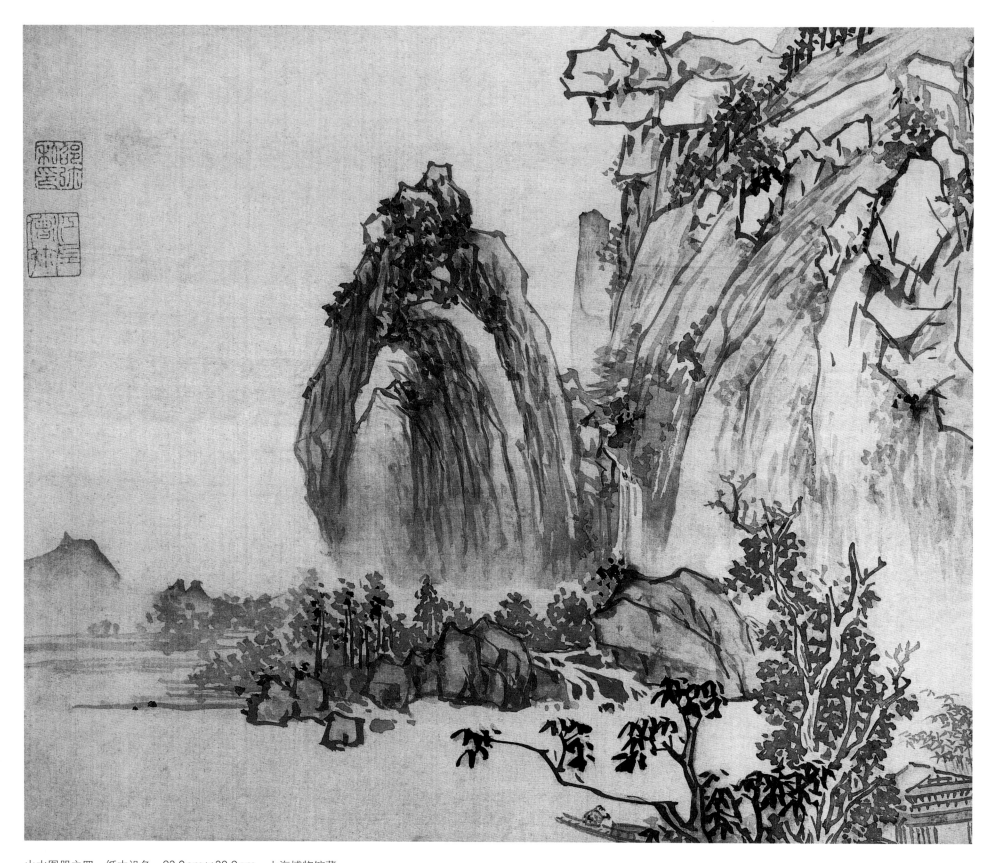

山水图册之四　纸本设色　23.9cm×39.2cm　上海博物馆藏

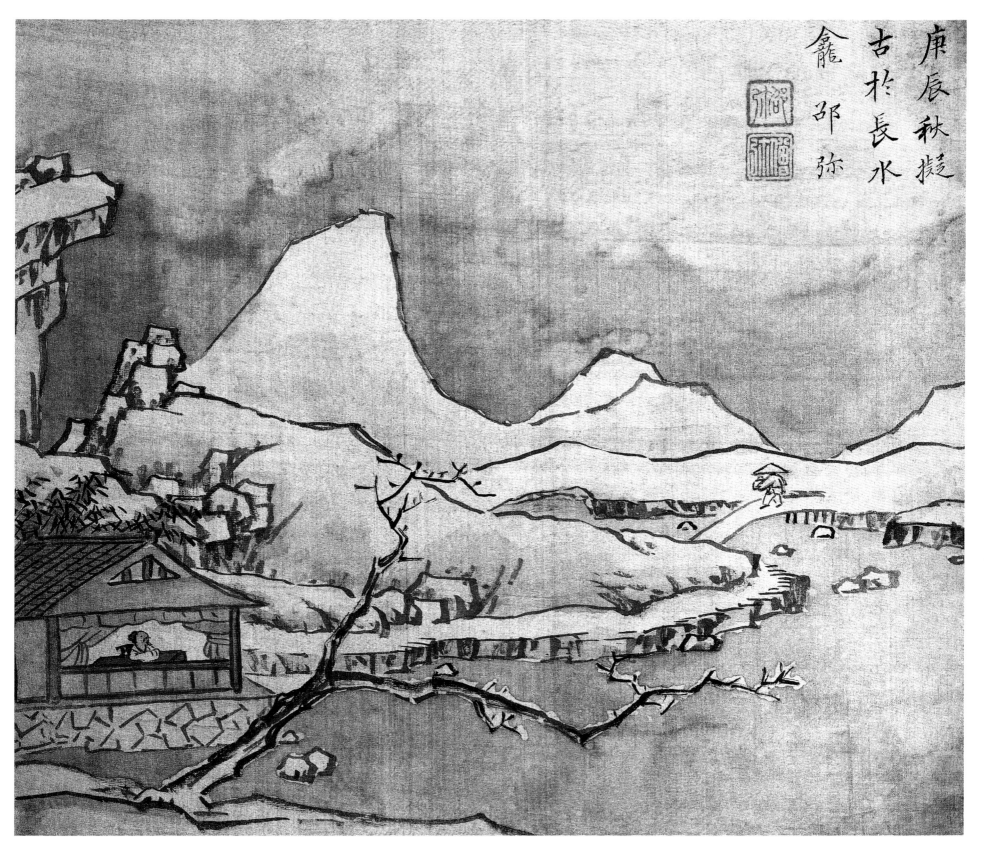

庚辰秋擬
古於長水
龕 邵 弥

山水图册之五　纸本设色　23.9cm×39.2cm　上海博物馆藏

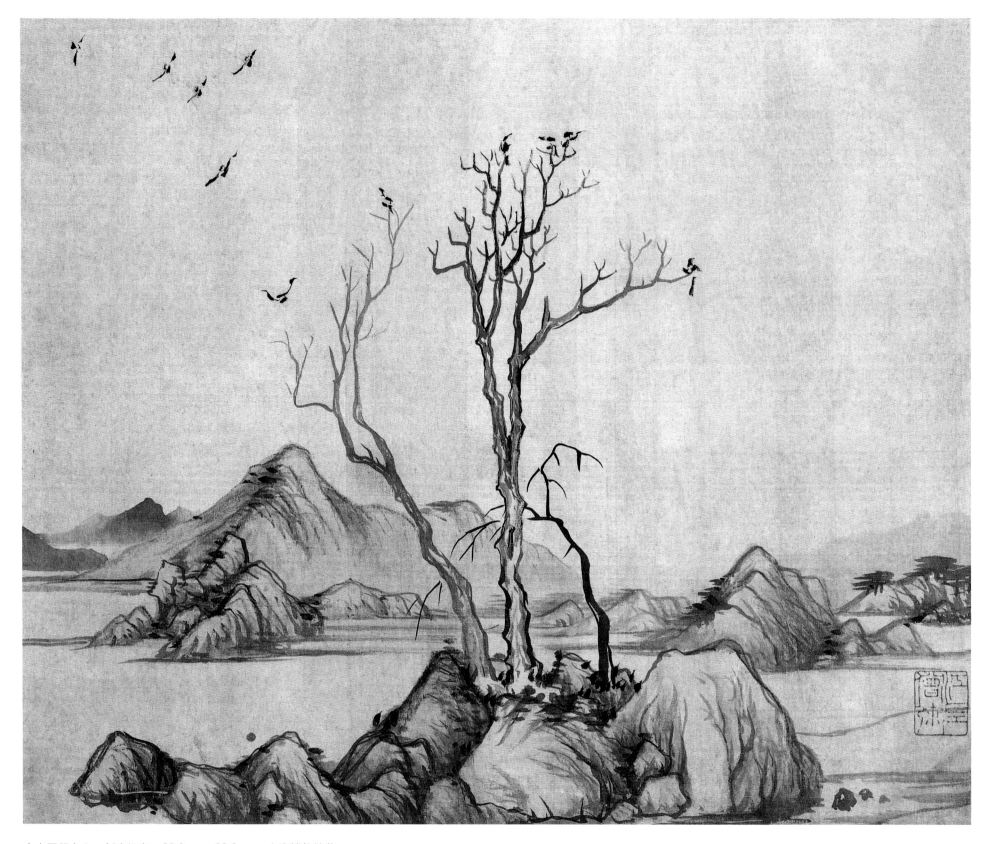

山水图册之六　纸本设色　23.9cm×39.2cm　上海博物馆藏

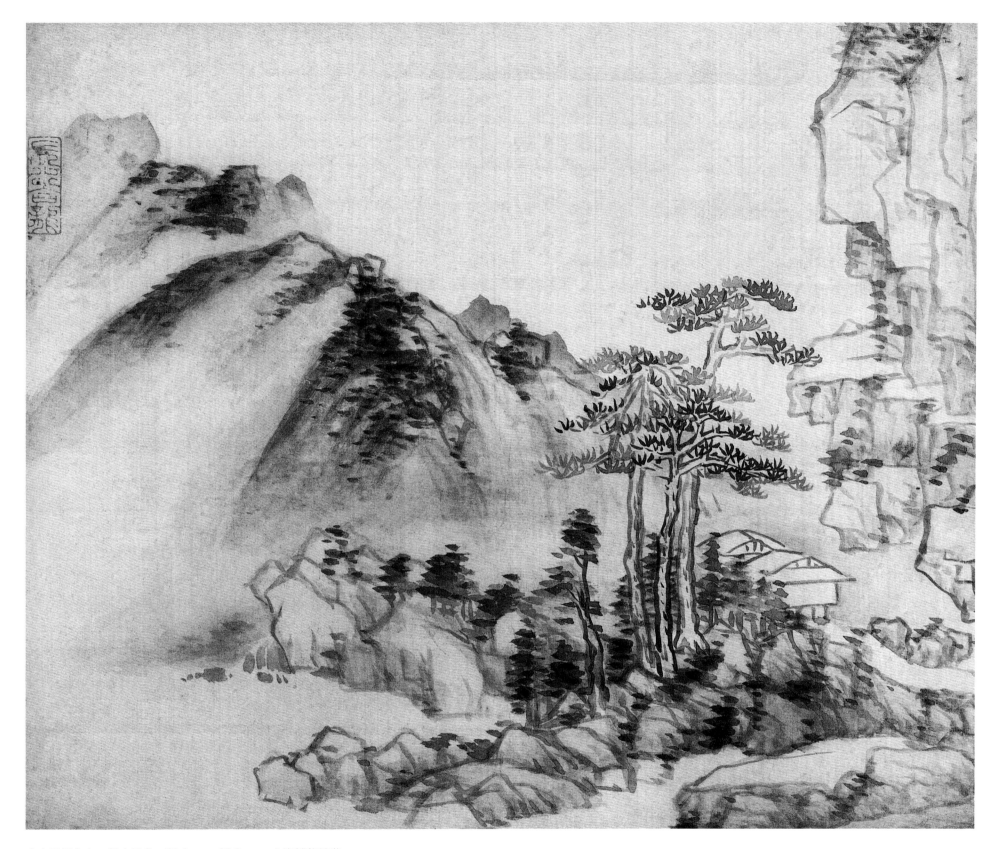

山水图册之七　纸本设色　23.9cm×39.2cm　上海博物馆藏

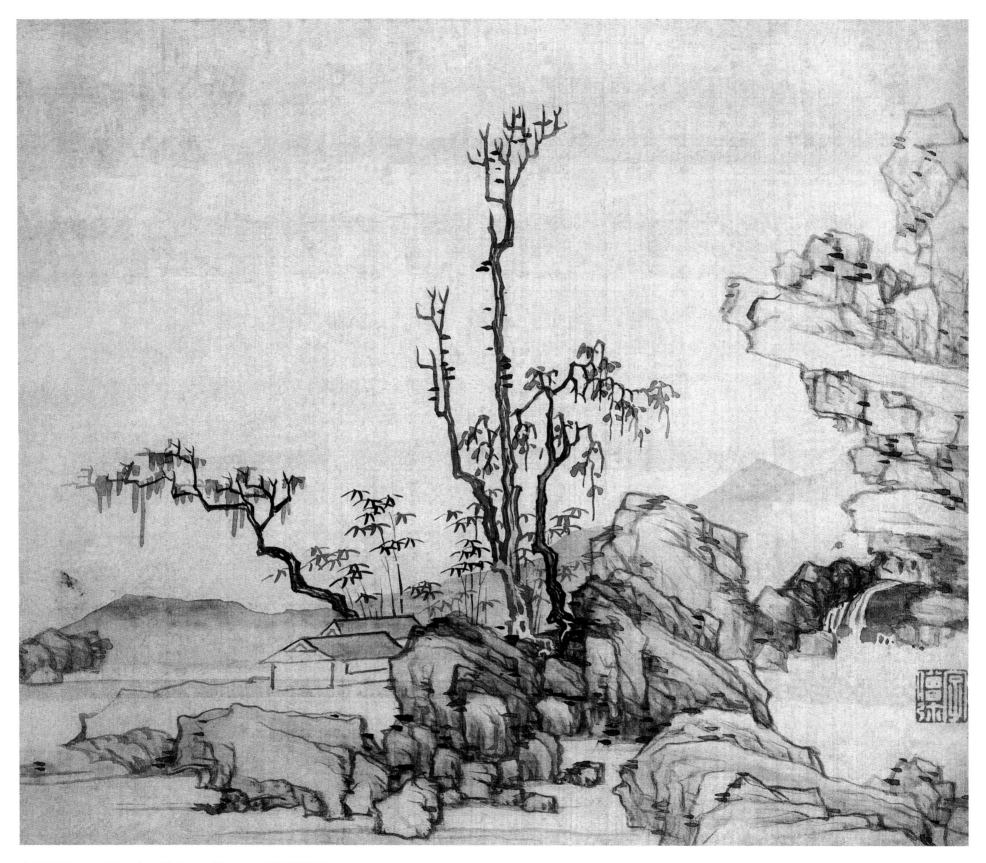

山水图册之八　纸本设色　23.9cm×39.2cm　上海博物馆藏

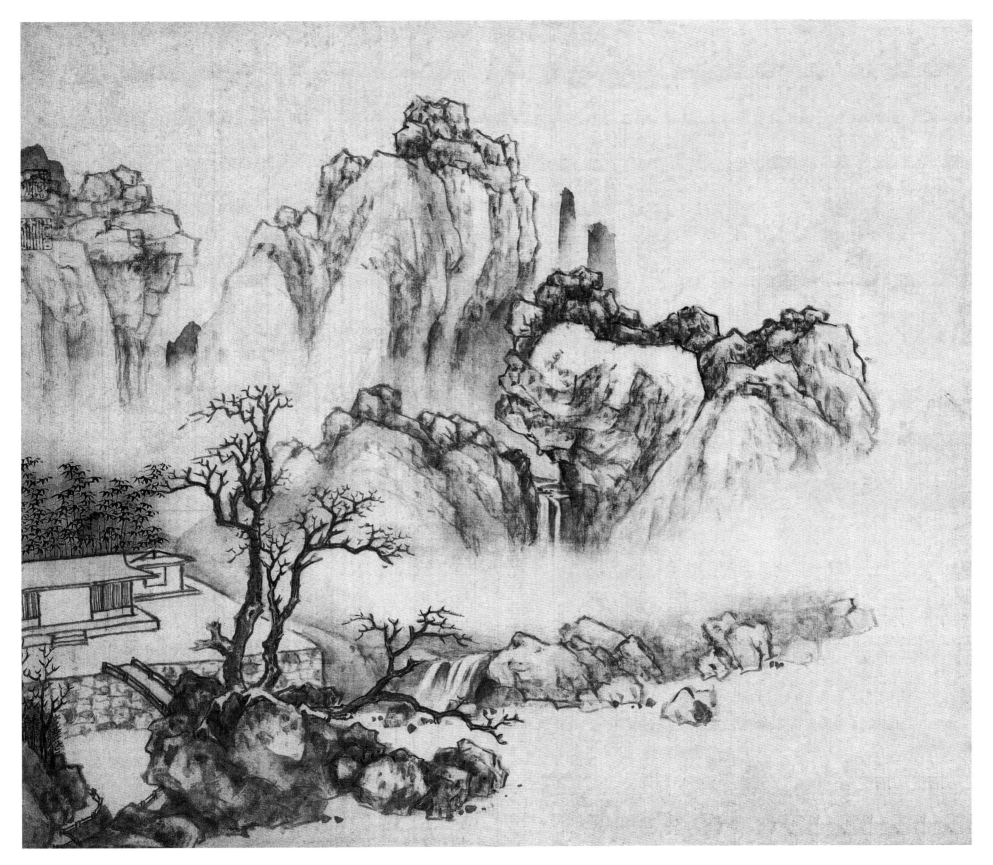

山水图册之九　纸本设色　23.9cm×39.2cm　上海博物馆藏

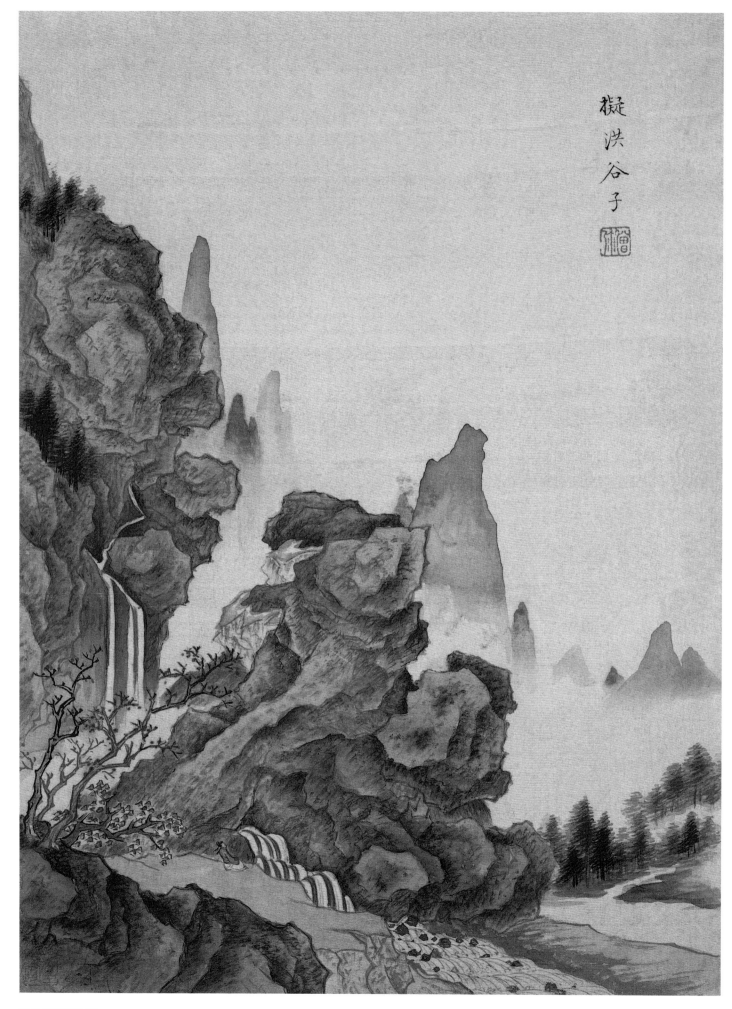

擬洪谷子

山水人物图册之一
绢本设色
28.6cm×21.1cm
上海博物馆藏

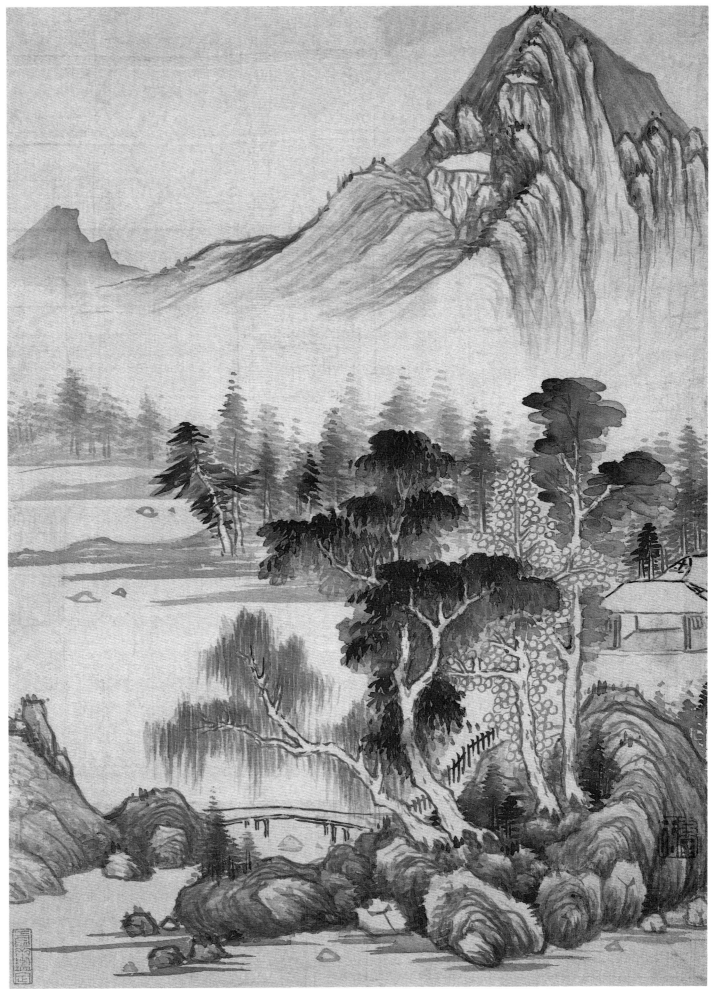

山水人物图册之二
绢本设色
28.6cm×21.1cm
上海博物馆藏

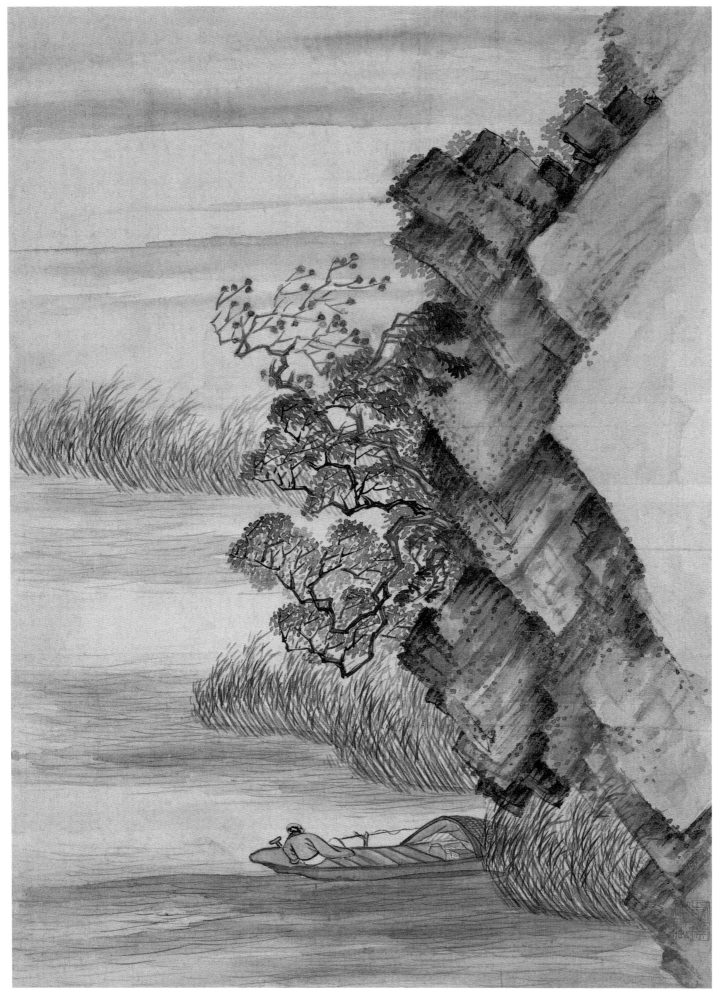

山水人物图册之三
绢本设色
28.6cm×21.1cm
上海博物馆藏

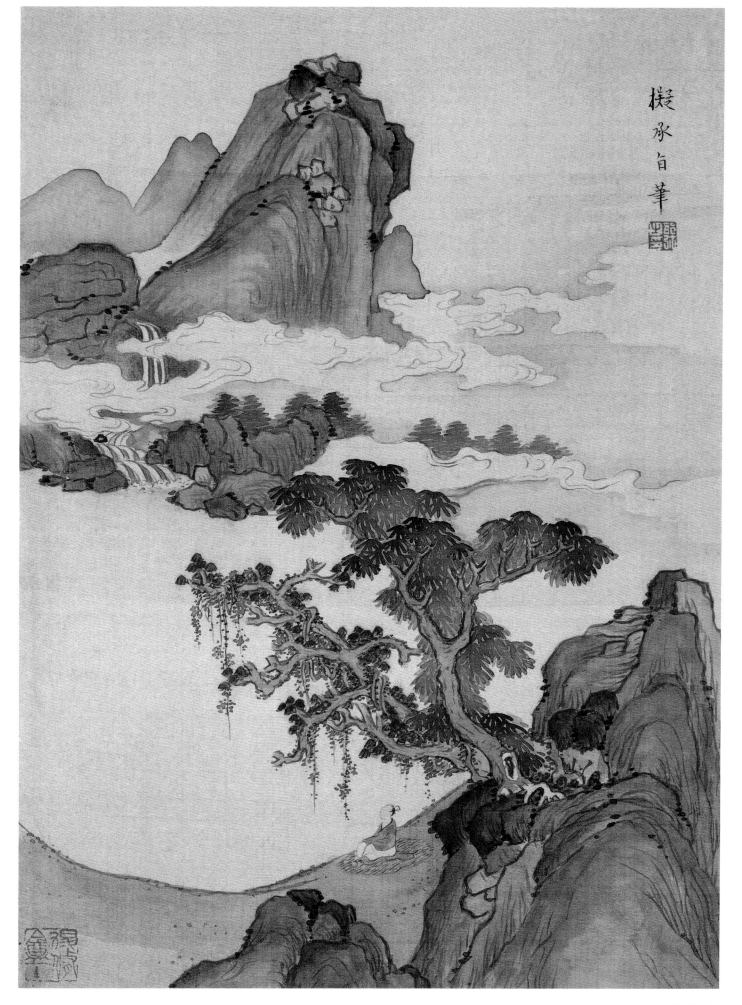

擬承旨筆

山水人物图册之四
绢本设色
28.6cm×21.1cm
上海博物馆藏

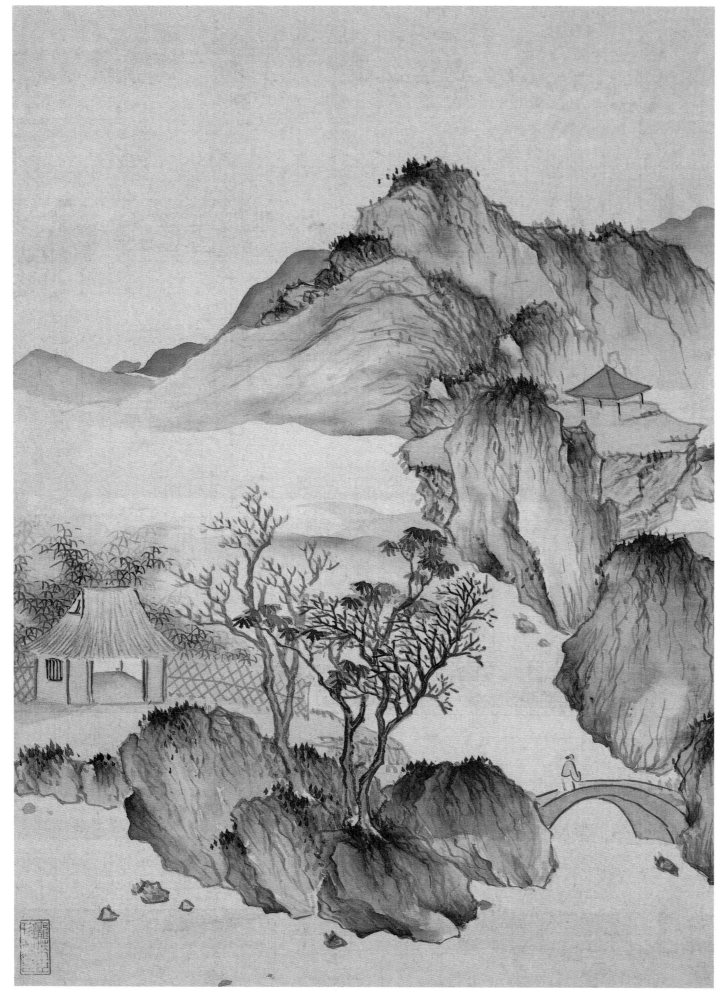

山水人物图册之五
绢本设色
28.6cm×21.1cm
上海博物馆藏

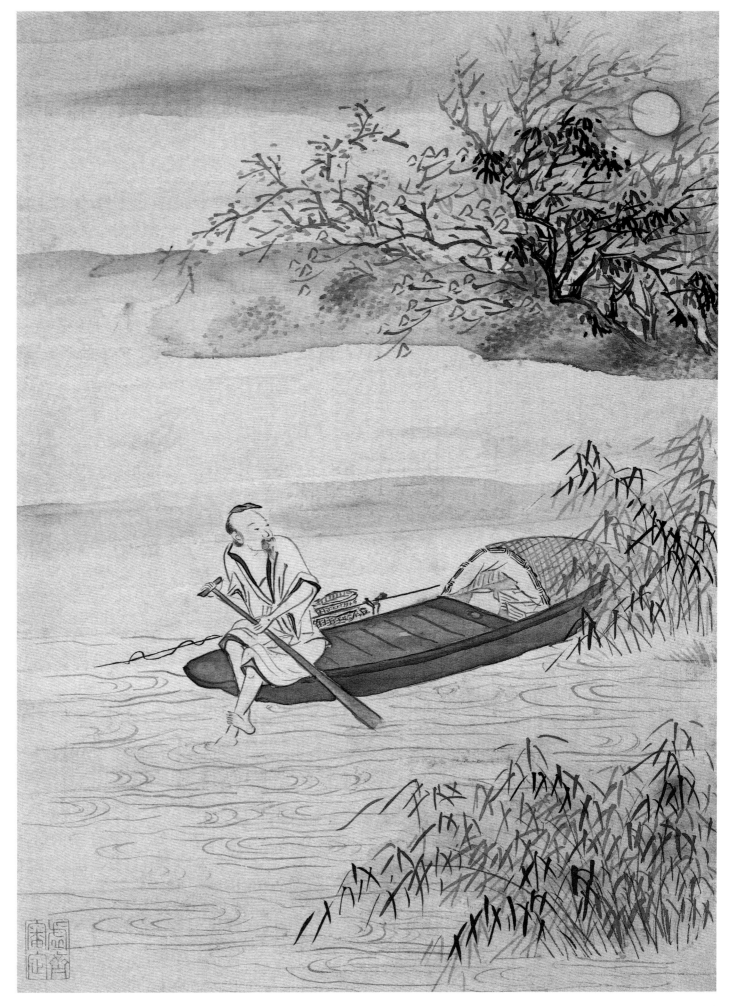

山水人物图册之六
绢本设色
28.6cm×21.1cm
上海博物馆藏

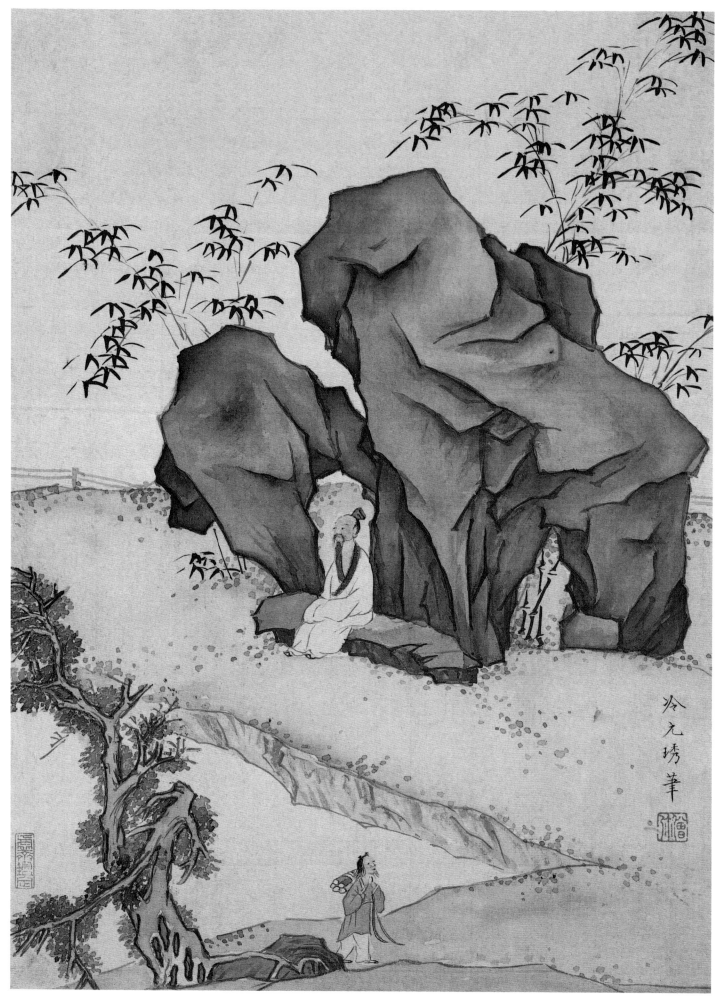

山水人物图册之七
绢本设色
28.6cm×21.1cm
上海博物馆藏

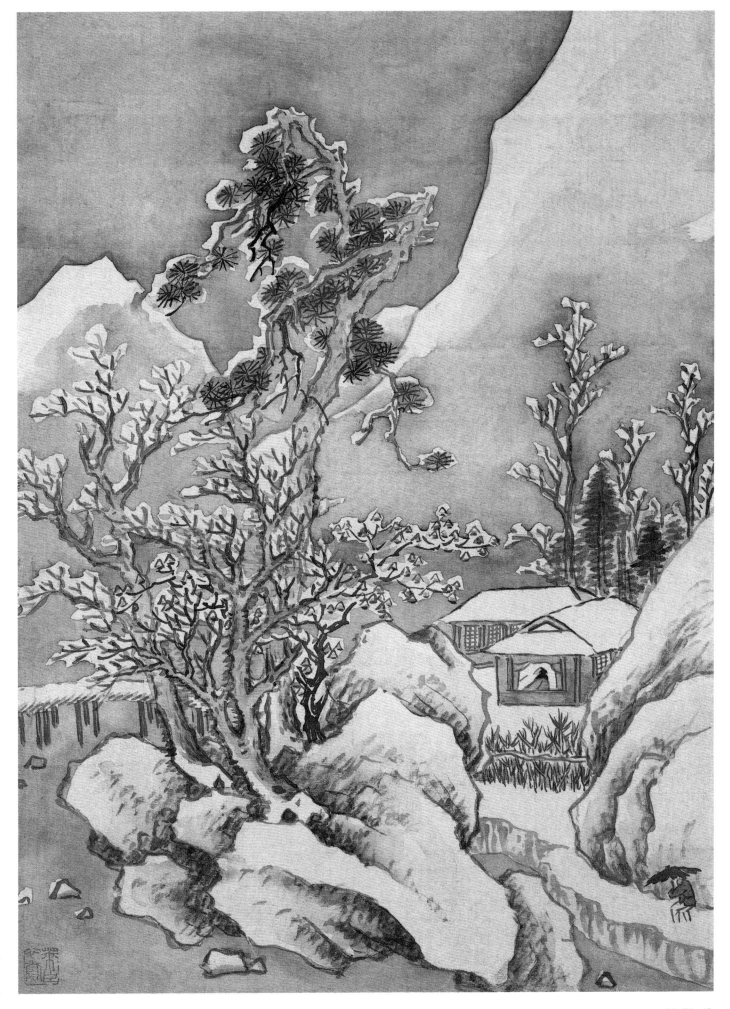

山水人物图册之八
绢本设色
28.6cm×21.1cm
上海博物馆藏

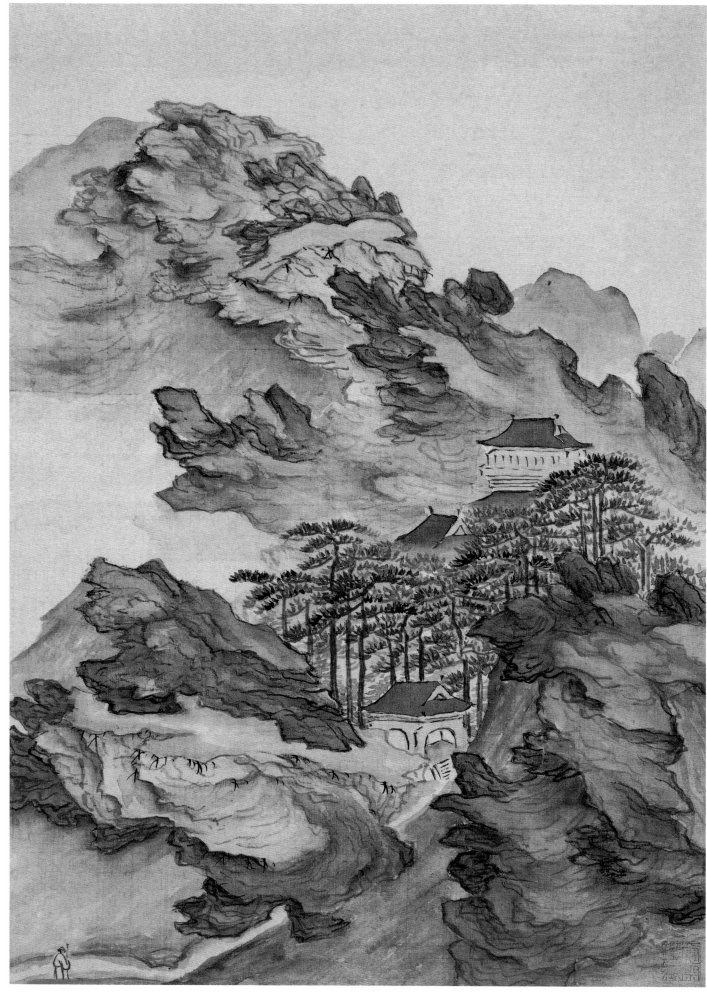

山水人物图册之九
绢本设色
28.6cm×21.1cm
上海博物馆藏

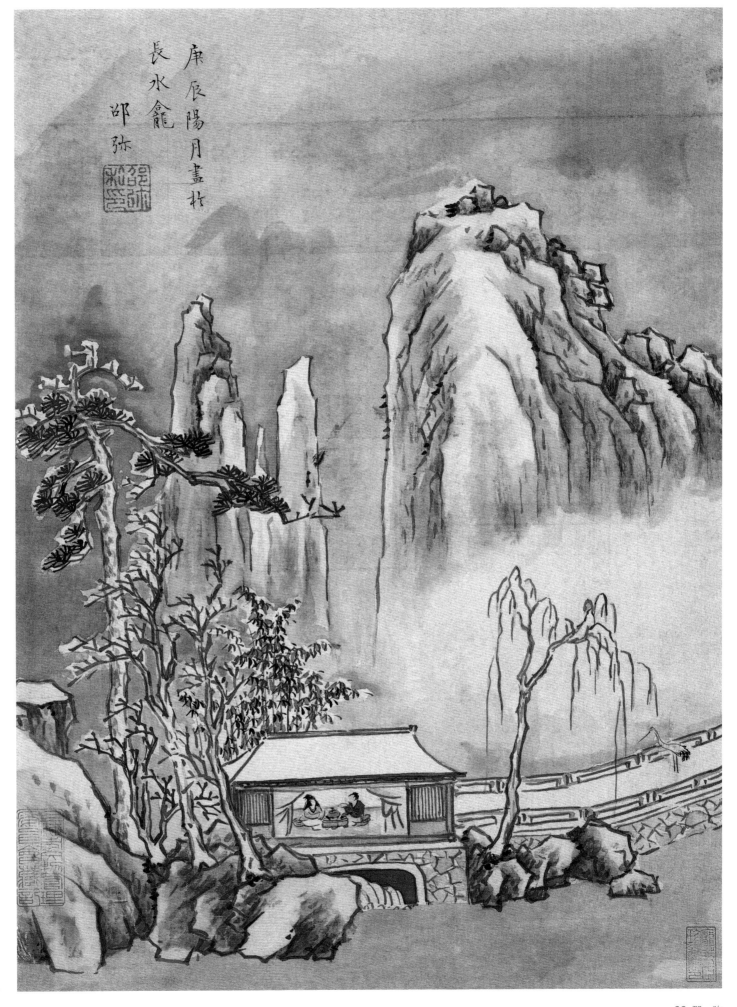

庚辰陽月畫於
長水龕
邵弥

山水人物图册之十
绢本设色
28.6cm×21.1cm
上海博物馆藏

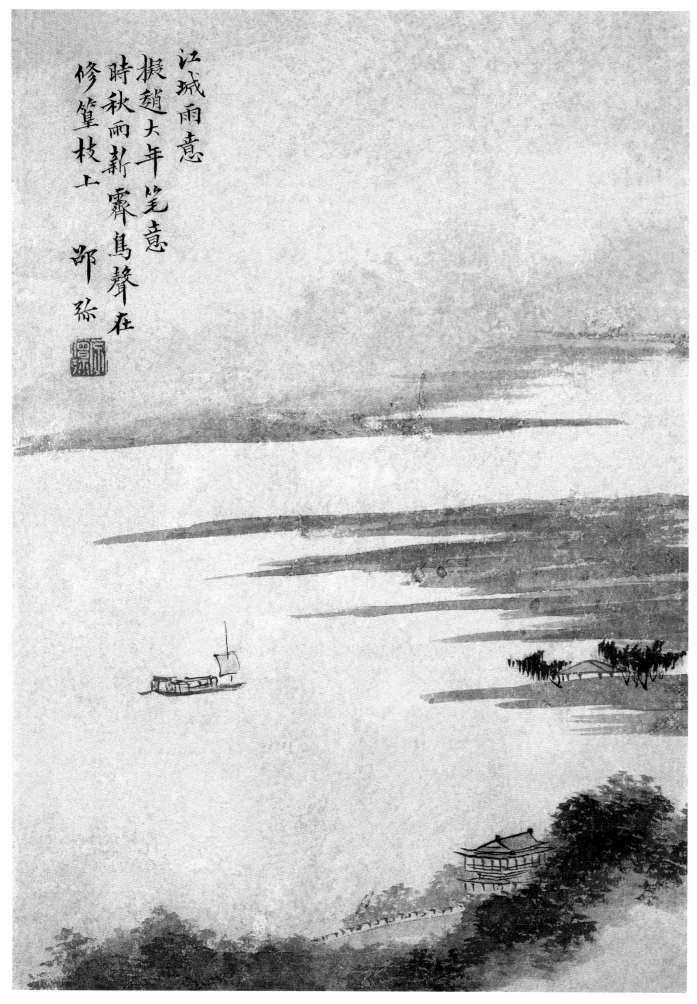

江城雨意
擬趙大年筆意
時秋雨新霽鳥聲在
修篁枝上 邨瀰

山水图册之一
纸本设色
27cm×19cm
故宫博物院藏

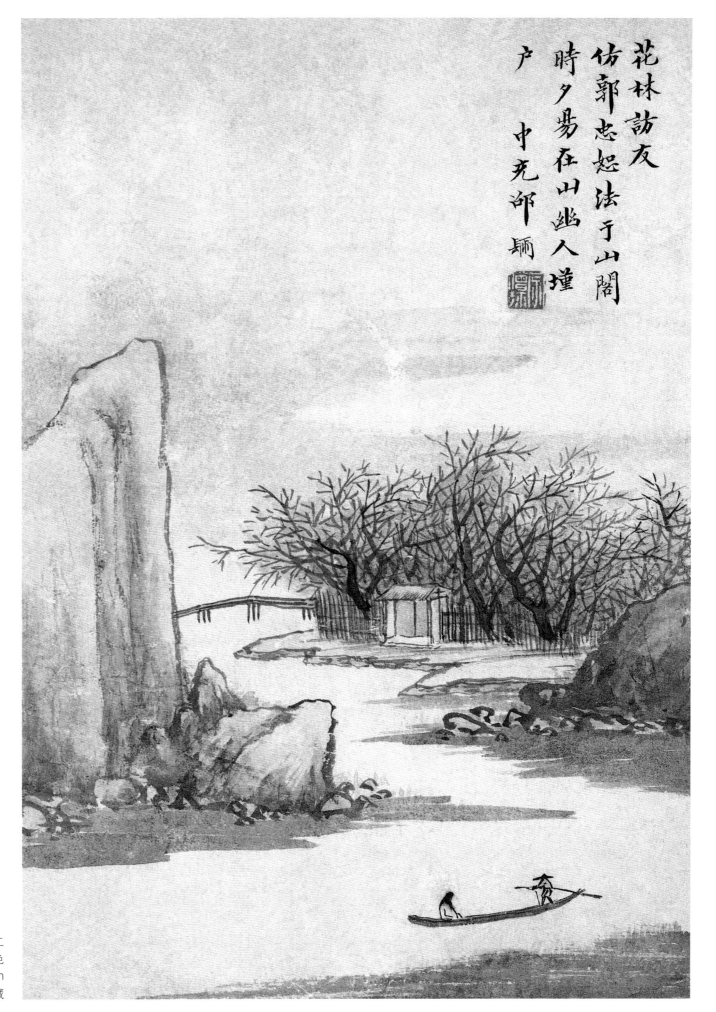

花林訪友
仿郭忠恕法于山閣
時夕易在山幽人謹
户　中充邵彌

山水图册之二
纸本设色
27cm×19cm
故宫博物院藏

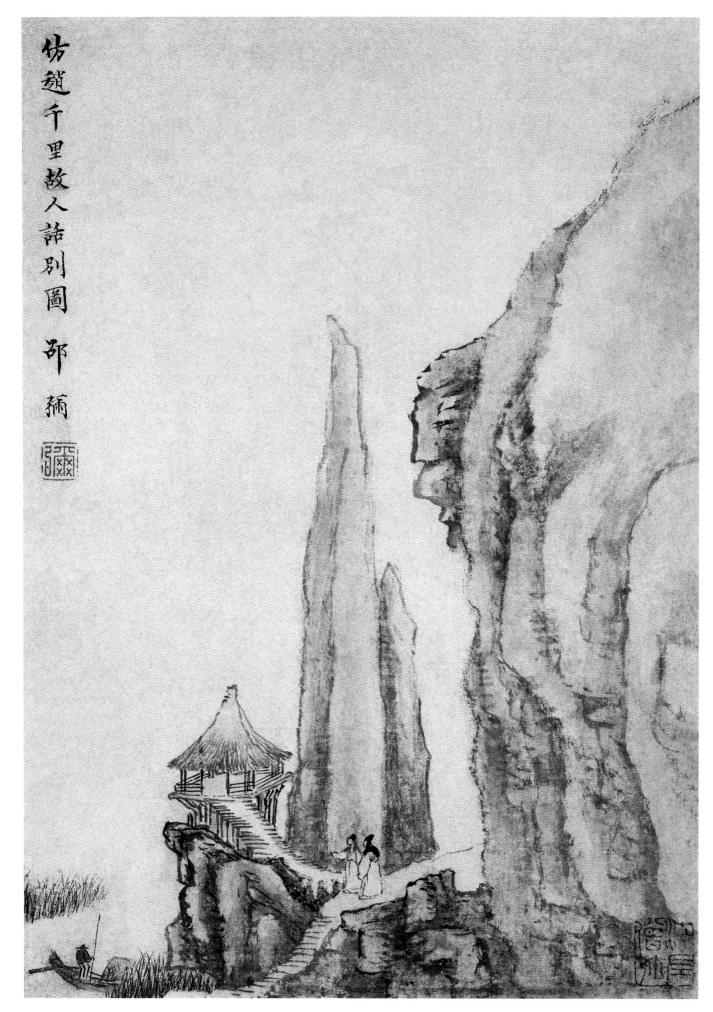

仿趙千里故人話別圖 邵彌

山水图册之三
纸本设色
27cm×19cm
故宫博物院藏

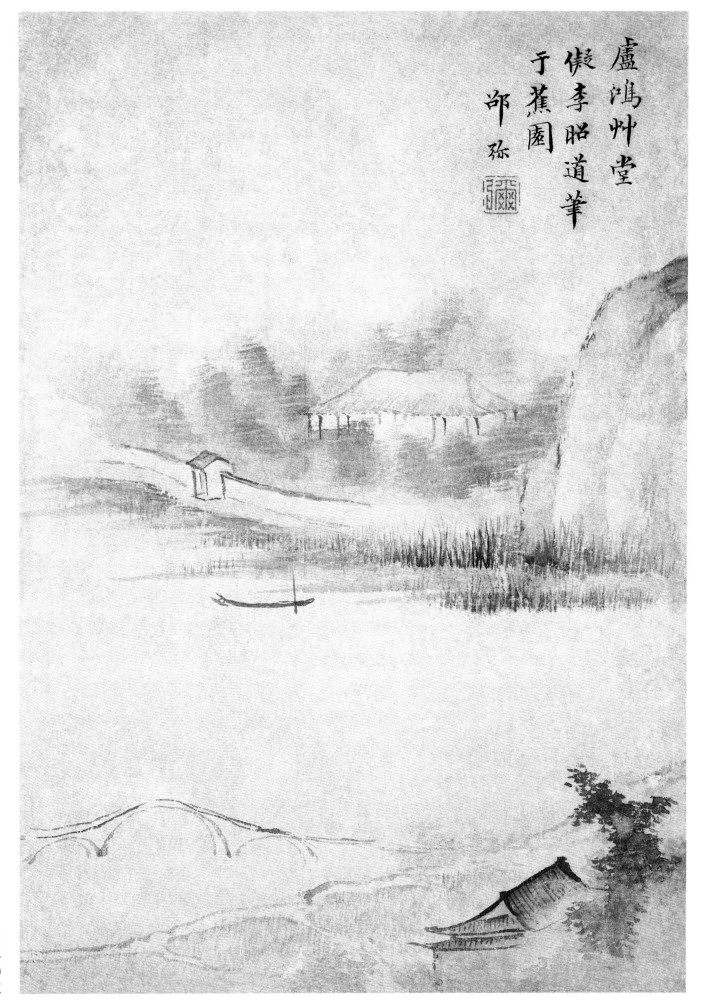

卢鸿艸堂
傲李昭道笔
于蕉园
邵弥

山水图册之四
纸本设色
27cm×19cm
故宫博物院藏

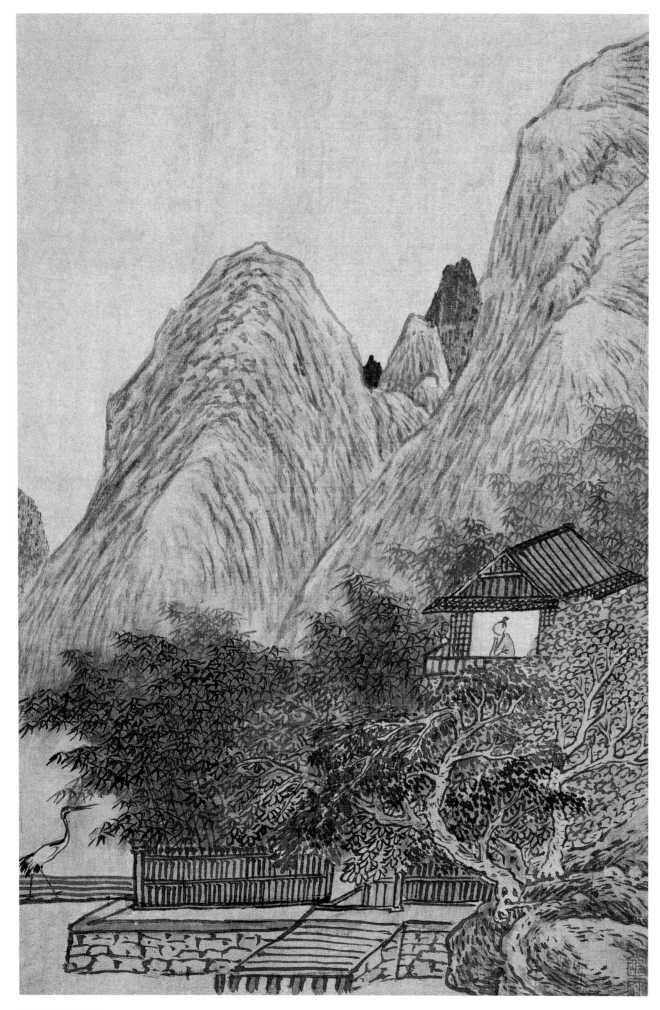

杂画图册之一
绢本设色
28.8cm×19.4cm
故宫博物院藏

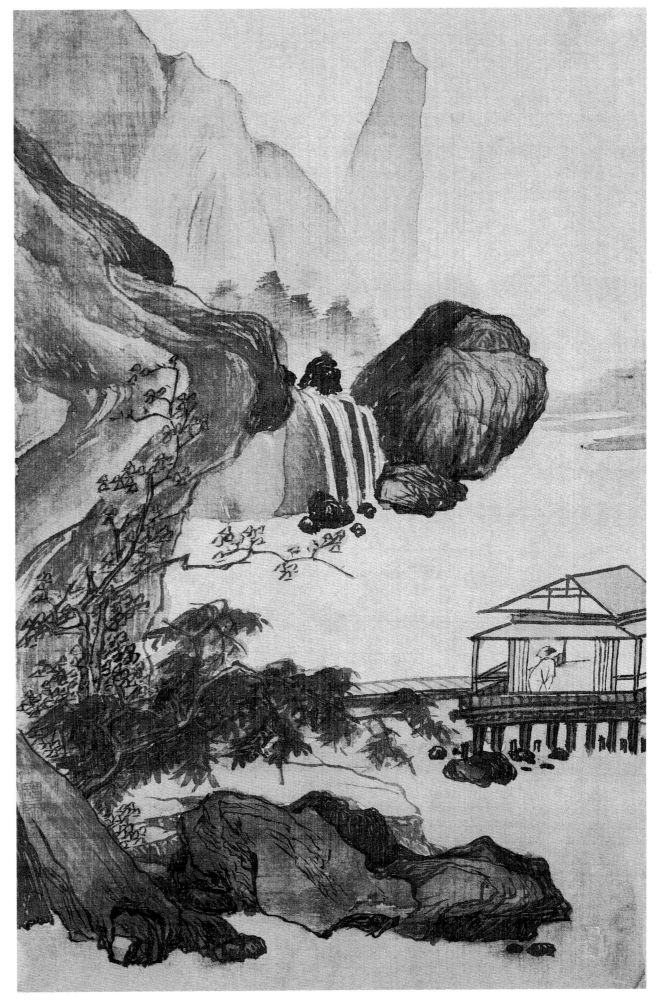

杂画图册之二
绢本设色
28.8cm×19.4cm
故宫博物院藏

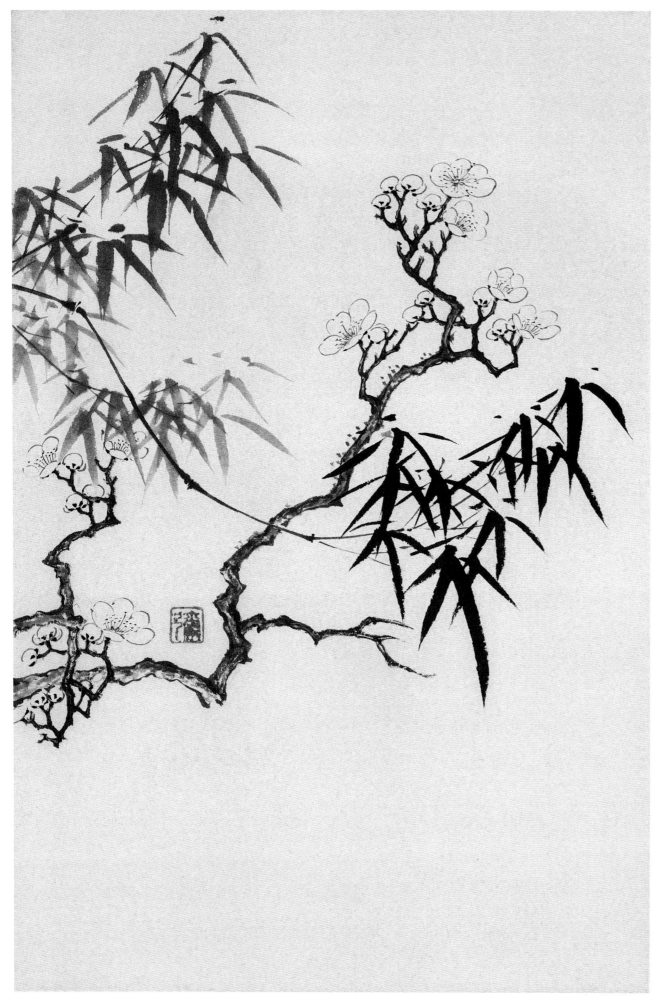

杂画图册之三
纸本墨笔
28.8cm×19.4cm
故宫博物院藏

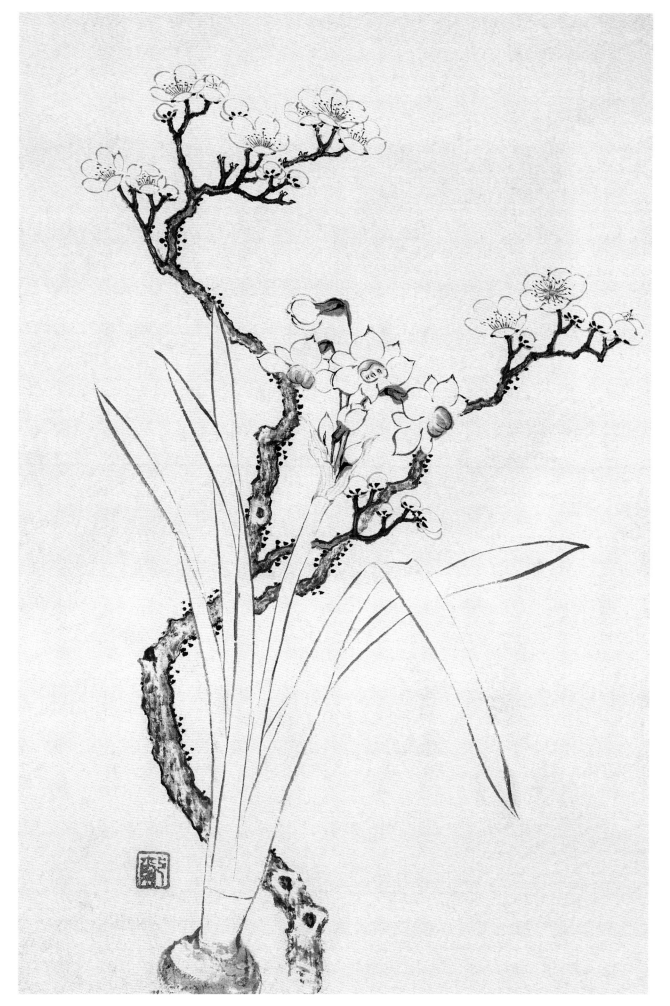

杂画图册之四
绢本墨笔
28.8cm×19.4cm
故宫博物院藏

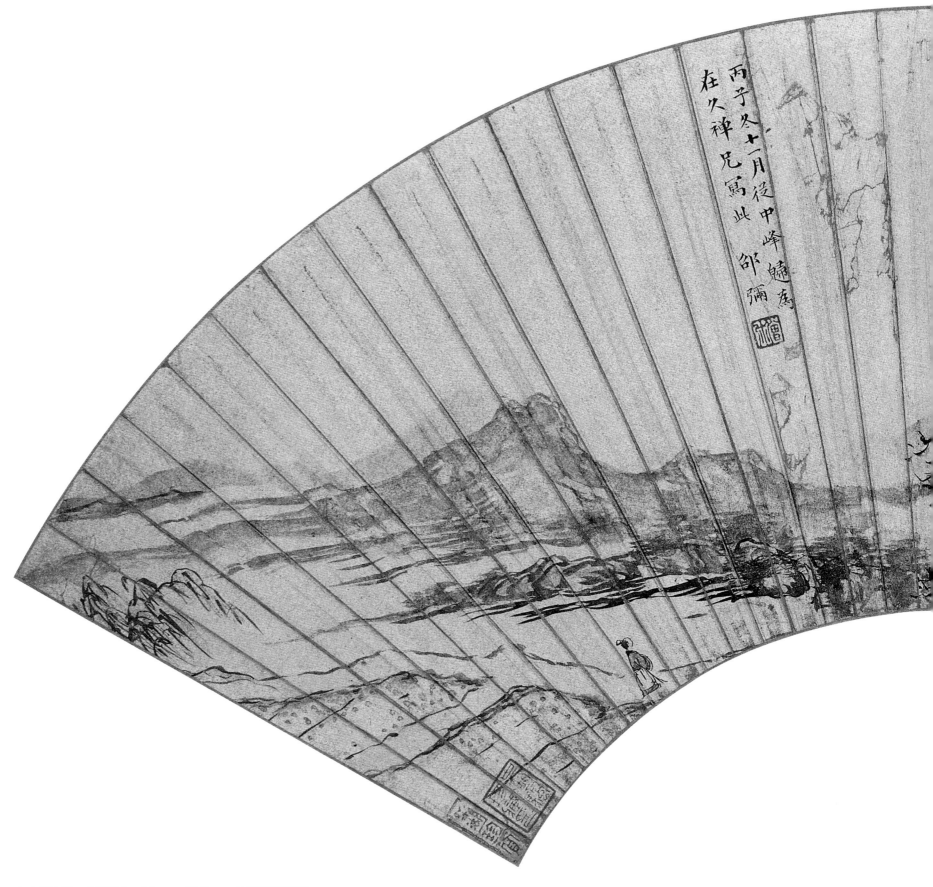

丙子冬十一月後中峰罷病
在久禪兄寫此 邵彌

山水图扇页　金笺设色　16cm×52.3cm　南京博物院藏

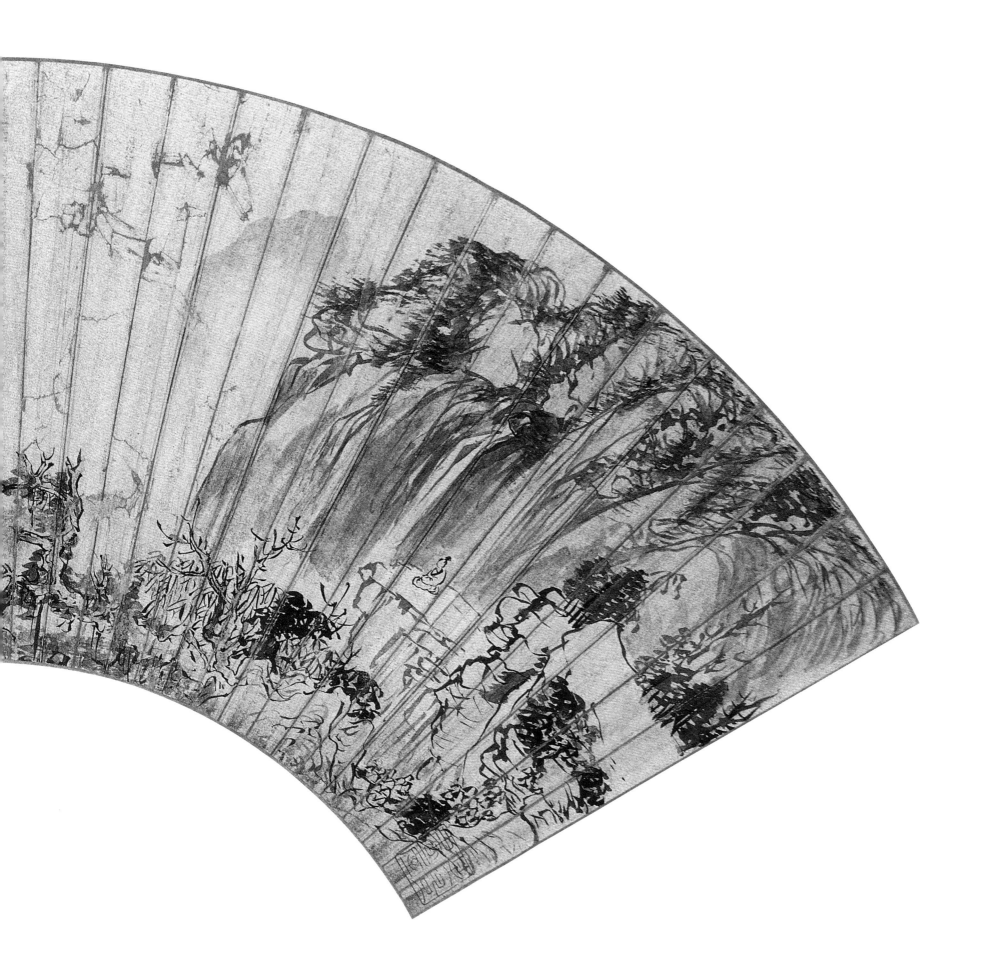

图书在版编目（CIP）数据

历代名家册页. 邵弥 / 《历代名家册页》丛书编委
会编. -- 杭州：浙江人民美术出版社，2016.6（2017.3 重印）
　ISBN 978-7-5340-4853-1

　Ⅰ．①历… Ⅱ．①历… Ⅲ．①中国画－作品集－中国
－明代 Ⅳ．①J222

　中国版本图书馆CIP数据核字(2016)第064070号

《历代名家册页》丛书编委会

张书彬　杜　昕　杨可涵　张　群

张　桐　张　幸　刘颖佳　徐凯凯

张嘉欣　袁　媛　杨海平

责任编辑： 杨海平　袁　媛

装帧设计： 龚旭萍

责任校对： 黄　静

责任印制： 陈柏荣

统　　筹： 郑涛涛　王诗婕　应宇恒

　　　　　　　侯　佳　李杨盼

历代名家册页　邵　弥

出版发行　浙江人民美术出版社

　　　　　（杭州市体育场路347号　http://mss.zjcb.com）

经　　销　全国各地新华书店

制版印刷　浙江海虹彩色印务有限公司

版　　次　2016年6月第1版·第1次印刷

　　　　　2017年3月第1版·第2次印刷

开　　本　889mm×1194mm　1/12

印　　张　3.333

印　　数　2,001-4,000

书　　号　ISBN 978-7-5340-4853-1

定　　价　32.00元

如有印装质量问题，影响阅读，请与承印厂联系调换。